零基础琵琶演奏入门与进阶

马琳 编著

中山大学出版社
·广州·

版权所有　翻印必究

图书在版编目（CIP）数据

零基础琵琶演奏入门与进阶/马琳编著. —广州：中山大学出版社，2022.4
ISBN 978-7-306-07418-8

Ⅰ.①零…　Ⅱ.①马…　Ⅲ.①琵琶—奏法　Ⅳ.①J632.33

中国版本图书馆 CIP 数据核字（2022）第 023709 号

LING JICHU PIPA YANZOU RUMEN YU JINJIE

出 版 人：	王天琪
策划编辑：	陈　慧　邓子华
责任编辑：	邓子华
封面设计：	曾　斌
封面绘图：	林帝浣
责任校对：	邱紫妍
责任技编：	靳晓虹
出版发行：	中山大学出版社
电　　话：	编辑部 020-84110779，84110283，84111997，84110771
	发行部 020-84111998，84111981，84111160
地　　址：	广州市新港西路 135 号
邮　　编：	510275　传　真：020-84036565
网　　址：	http://www.zsup.com.cn　E-mail: zdcbs@mail.sysu.edu.cn
印 刷 者：	佛山市浩文彩色印刷有限公司
规　　格：	889mm×1194mm　1/16　8 印张　240 千字
版次印次：	2022 年 4 月第 1 版　2022 年 4 月第 1 次印刷
定　　价：	40.00 元

如发现本书因印装质量影响阅读，请与出版社发行部联系调换

作者简介

马琳，副教授，硕士研究生导师，中山大学艺术学院民乐教研室主任。中央音乐学院硕士，纽约 Pratt 艺术学院艺术文化管理硕士，师从著名琵琶演奏家、教育家李光华。CCTV"中国十大青年琵琶演奏家"之一、中国音乐家协会会员、广东省民族管弦乐学会常务理事、广东省优秀音乐家、联合国特邀琵琶演奏家，成功在联合国总部举办"琵琶语"专场音乐会。曾担任 CCTV 中国器乐电视大赛、中韩国际音乐比赛、香港国际音乐节、全国大学生艺术展演、广东省中国民族器乐大赛等海内外重要赛事的评委。

获美国"Global Music Awards"、"飞扬世界杯中国民族乐器国际大赛"、中国政府奖"文华艺术院校奖"、"中国音乐金钟奖"等多项国际、国内比赛的最高奖。多次录制 CCTV-1、CCTV-3、CCTV-15 举办的大型晚会及音乐会。曾赴美国、英国、澳大利亚、加拿大、比利时、奥地利、捷克等多个国家交流和演出，均获得当地观众的一致好评。

出版发行个人专辑《春秋》、《心琴曼弹》、*On and Between*。个人代表作有琵琶 MTV《烟雨江南》《信步西子》《心莲》等。*On and Between* 入围 2019 年美国"格莱美"奖"世界音乐"和"跨界音乐"两大音乐版块。

目　录

第一章　琵琶概述 ··· 1
　　第一节　琵琶的历史 ··· 1
　　第二节　琵琶的流派 ··· 7
　　第三节　琵琶的构造 ··· 12
　　第四节　琵琶的护理 ··· 13
　　第五节　琵琶音位 ·· 14

第二章　琵琶的演奏姿势和基本演奏法 ··· 15
　　第一节　演奏坐姿 ·· 15
　　第二节　右手的基本手型 ·· 16
　　第三节　左手的基本手型 ·· 17
　　第四节　弹挑的基本方法 ·· 17
　　第五节　轮指的基本方法 ·· 19
　　第六节　演奏工具（假指甲） ·· 20

第三章　琵琶演奏符号 ··· 22
　　第一节　把位符号 ·· 22
　　第二节　指序符号 ·· 22
　　第三节　弦序符号 ·· 23
　　第四节　右手指法符号 ··· 23
　　第五节　左手指法符号 ··· 25

第四章　琵琶初级曲目 ··· 27
　　小星星 ·· 27
　　欢乐颂 ·· 28
　　阿里郎 ·· 29
　　东方红 ·· 30
　　茉莉花 ·· 31

喜洋洋	32
康定情歌	34
小河淌水	35
烟雨江南	36
友谊地久天长	39

第五章　琵琶进阶曲目 … 40

虚籁	40
顽童	43
小银枪	44
寒鹊争梅	46
蜻蜓点水	48
狮子滚绣球	49
雀欲回巢	53
歌舞引	54
旱天雷	59
月儿高	60
高山流水	69
平沙落雁	73
大浪淘沙	81
霸王卸甲	84
野蜂飞舞	98
阳春古曲	102
昭君出塞	105
流浪者之歌	109
春江花月夜	113
土耳其进行曲	115

参考文献 … 120

第一章　琵琶概述

琵琶作为中国古老的民族乐器之一,至今已有2 000多年的历史,最初名为"枇杷",在古籍中又写作"枇杷"或"批把"。东汉刘熙在《释名·释乐器》中写道:"枇杷,本出胡中,马上所鼓也。推手前曰枇,引手却曰杷,象其鼓时,因以为名也。"此时的"枇"与"杷"就是现在琵琶技法中的"弹"与"挑"。凡是以这两种手法为主演奏的乐器统称为"琵琶"。琵琶主要由两种乐器发展而来,一种是在我国土生土长并逐步发展起来的阮咸,另一种则是从外民族传入的曲项四弦琵琶。这两种乐器历经发展,相互借鉴、相互融合,形成当代琵琶的最终形制。

唐代诗人白居易曾在《琵琶行》中对琵琶的演奏状态和音响效果做了非常生动的描述:"千呼万唤始出来,犹抱琵琶半遮面。转轴拨弦三两声,未成曲调先有情。弦弦掩抑声声思,似诉平生不得志。低眉信手续续弹,说尽心中无限事。轻拢慢捻抹复挑,初为《霓裳》后《六幺》。大弦嘈嘈如急雨,小弦切切如私语。嘈嘈切切错杂弹,大珠小珠落玉盘。间关莺语花底滑,幽咽泉流冰下难。冰泉冷涩弦凝绝,凝绝不通声暂歇。别有幽愁暗恨生,此时无声胜有声。银瓶乍破水浆迸,铁骑突出刀枪鸣。曲终收拨当心画,四弦一声如裂帛。东船西舫悄无言,唯见江心秋月白……"

第一节　琵琶的历史

琵琶在不断衍变发展的历史中,因其形制的不同大致可分为直项琵琶和曲项琵琶。直项琵琶最早出现在中国的秦代;曲项琵琶在公元4世纪从西域传入中国北方,最晚在公元5世纪初传入中国南方。

一、直项琵琶

直项琵琶是中国的传统弹拨乐器,它的最初形制是秦代的一种敲击性乐器"鼗鼓"。鼗鼓历经多年的不断改进,从而衍变为"弦鼗"(秦琵琶)、汉琵琶和阮咸。

1. 秦琵琶(公元前221—公元前207年)

傅玄在《琵琶赋·序》中记载:"杜挚(三国时人)以为兴之秦末,盖苦长城役,百姓弦鼗而鼓之。"由此可见,秦琵琶是由当时修筑长城的劳动人民在艰苦劳动之余而创造出来的娱乐性产物。他们在舞蹈道具"鼗鼓"(形似拨浪鼓)上装上弦,造出直柄、圆形音箱、两面蒙皮、竖着演奏的弹拨乐器。该乐器被命名为"弦鼗"(图1-1)。随后,这一乐器被称为秦琵琶,成为中国琵琶的最初形制。

图1-1 汉代石刻中拨鼗鼓乐人

2. 汉琵琶（公元前206年—公元220年）

汉武帝时期，中国与亚洲多个国家建立政治、经济、文化上的密切联系。中国与这些国家的文化交流日益频繁，中国劳动人民参考筝、筑、箜篌等木制乐器后，又创造一种木制、直柄、圆形音箱、四弦十二柱（即现代琵琶的"品"）、竖抱用手弹拨的乐器（当时又被称为"汉琵琶"）。甘肃嘉峪关魏晋墓砖画奏乐图中两人跪坐，其中一人吹竖笛，另一人弹梨形音箱直项琵琶（图1-2）。晋代傅玄《琵琶赋·序》载："闻之故老云：汉遣乌孙公主嫁昆弥，念其行道思慕，使工人知音者裁琴、筝、筑、箜篌之属，作马上之乐。观其器，中虚外实，天地象也。盘圆柄直，阴阳叙也。柱有十二，配吕律也，四弦，法四时也。以方语目之，故云琵琶。取易传于外国也。"这就是中国创造的汉琵琶。此时的琵琶与秦琵琶在形制上已经产生很大的变化。

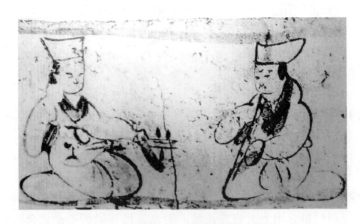

图1-2 汉琵琶

3. 阮咸（公元前217—公元前105年）

阮咸在弦鼗（秦琵琶）和汉琵琶的基础之上发展而来。它的形制是圆盘、直柄且柄上有一定数量的品位，在汉代时已具有12个品位，可用手弹奏，具有高度的演奏灵活性。从品位的位置来判断，至少有2个半八度或3个八度的音域，音域较为宽广。从秦到汉代直至两晋时期，在弦鼗衍变的过程中也曾出现很多与之相似的弹拨乐器，它们的音箱既有圆形、梨形等形制，也有三

弦、四弦、八弦等形制。这些乐器有大小之分，也有柱的多少之分，可根据不同需求用于独奏、合奏、伴奏的乐队中，抑或是可以在马上演奏，但不变的是它的基本演奏手法。东晋时，此乐器因"竹林七贤"之一的阮咸善弹而闻名，故称之为阮咸（图1-3），简称阮。自此，阮才基本固定它的形制和名称。南京西善桥古墓出土的南朝竹林七贤与荣启期模印砖画像中，阮咸端坐在阔叶林下斜抱一乐器弹奏（图1-3）。随后，由于其具有多样的演奏形式、宽广的音域和丰富的表现力，阮成为我国弹拨乐器中的主力乐器并被沿用至今。这就是现代中国传统乐器阮的前身。

直颈琵琶的形制，有以下史迹可以作为依据：

（1）刘熙《释名·释乐器》中记载："枇杷本出胡中，马上所鼓也。推手前曰枇，引手却曰杷，象其鼓时，因以为名也。"根据中国文字的象形特点来分析，文中"枇杷"的木字偏旁表明这是一种木制乐器。

图1-3 阮咸

（2）应劭《风俗通义》中记载："以手批把，因以为名。长三尺五寸，法天地人与五行，四弦象四时。"文中描述了秦琵琶的长度以及弦数（四弦）。

（3）《旧唐书·音乐志》中记载"圆体，修颈而小""俗谓之秦汉子"，描述了秦琵琶的形制及称谓。

（4）三国吴陶塑的琵琶像（现存于故宫博物院）大致反映三国时秦琵琶的形制：直颈、圆体、四弦、有柱，演奏者用手指演奏。

（5）晋孙该《琵琶赋》记载"惟嘉桐之奇生，于丹泽之北垠""弦则岱谷檿丝""大不过宫，细不过羽"。由此可见，琵琶当时的选材是非常讲究的，以丹泽北边所产的桐木为最佳；而制作弦的原材料也需要用山东的柞蚕丝；四弦不超过"宫"，一弦不超过"羽"，这意味着一弦与四弦的音程不超过六度。

总而言之，从秦到汉代，直至两晋时期，直径琵琶的形制是逐步地完善发展而来的，最终定型为直径、圆柄、四弦、十二柱或十三柱，既可用于独奏，又可用于伴奏和各种合奏。这是一种由我国人民自己创制的弹拨乐器。

二、曲项琵琶

公元4世纪，从西域传入一种曲项琵琶，它主要通过以下两种途径传入我国：①通过丝绸之路传入中国的中原地区；②通过中国北部的少数民族地区传到中国北方地区。《隋书·音乐志》记载："今曲项琵琶、竖头箜篌之徒，并出自西域，非华夏之旧器。"由此可见，曲项琵琶并非起源于中国。曲项琵琶最先传入中国的北方（公元346—353年）。《隋书·音乐志》记载："《天竺》者，起自张重华据有凉州，重四译来贡男伎，《天竺》即其乐焉。"印度传来的《天竺》乐舞中就有琵琶，可见曲项琵琶最早随《天竺乐》传至中原，至迟在公元5世纪传入中国南方。北魏孝文帝从平城（今山西大同）迁都洛阳（公元495年）时，随行的"龟兹乐"及西域乐工（包括曲项琵琶演奏者）便开始向南方流布。

曲项琵琶（图1-4至图1-6）又被称为胡琵琶、龟兹琵琶或胡琴，最早起源于波斯（今伊

朗)。其木制、曲项、梨形、腹大、颈短、四弦四柱（只有相位而无品位）、横置胸前、用拨子弹奏。所用的弦有皮弦、狗肠弦等；拨子有檀木的、象牙的、兽骨的、铁的等。根据日本学者林谦三先生的考证，四条弦之间，相近的两条弦均为四度，音色奔放、粗犷，可作为舞蹈伴奏。曲项琵琶在传入中原地区后与佛教的传播有着紧密的联系，通常佛教在传播过程中会伴有音乐、舞蹈、杂技等活动，而曲项琵琶的刻画像经常见于敦煌千佛洞、成都万佛寺、云冈石窟、麦积山石窟等佛教造像。这就印证了曲项琵琶的流传与佛教的传播有着千丝万缕的联系。

云南石窟第六窟东壁最上层的浮雕伎乐天——手弹曲项琵琶的伎乐人（图1-4）。南唐周文矩所画的《合乐图》中，女乐师所奏的琵琶具备曲项、梨形音箱、四弦、四相（图1-5）。五代南唐故闳中画的《韩熙载夜宴图》（成画于公元943—975年）中（图1-6），韩熙载与宾客欣赏教坊副使李嘉明的妹妹拨弹琵琶。此时使用的琵琶是曲项四弦梨形匣式音箱，用拨子弹奏，琵琶上只有4个相位。

图1-4 云冈石窟第六窟东壁最上层的浮雕——手弹曲项琵琶伎乐人

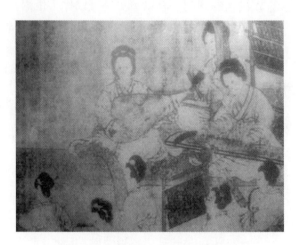

图1-5 南唐周文矩画的《合乐图》

图1-6 五代南唐故闳中画的《韩熙载夜宴图》，示曲项琵琶独奏

三、五弦琵琶

五弦琵琶,也被称为五弦,有梨形、直项、五弦的特征。根据林谦三的考证,五弦和四弦曲项琵琶都同源于中亚地方,而五弦琵琶的发展、形制的定型在印度完成。原先在印度的五弦琵琶是用手演奏的;传入中国后,在与四弦曲项琵琶共同演奏、相互融合的过程中,产生一定的变化,有的适宜用手演奏,有的适宜用拨子演奏。五弦琵琶是隋唐时期乐队的重要乐器之一,在隋唐九、十部乐的清乐、西凉、高丽、龟兹、疏勒、高昌、安国、天竺诸乐中均有使用。《新唐书·礼乐志》记载:"五弦,如琵琶而小,北国所出,旧以木拨弹,乐工裴神符初以手弹,太宗悦甚,后人习为掐琵琶。"而唐淮安靖王李寿墓壁画中也曾有坐立部伎女乐人弹奏五弦琵琶的图像。但由于五弦琵琶的历史较短,到唐代后期五弦琵琶逐渐走向衰落,至宋代时便不再被使用,进而被四弦曲项琵琶替代,也未曾有曲谱流传下来。因此,五弦琵琶在琵琶发展史上犹如昙花一现,它的地位不能与秦琵琶和曲项琵琶相提并论。

四、琵琶发展史上的两个高峰期

1. 隋唐时期

隋代的建立结束了我国三国、两晋、南北朝时期的分裂局面,使全国的社会秩序得到安定,南北的经济文化得到交流。从唐太宗的"贞观之治"到唐玄宗的"开元盛世",唐代时封建经济高度发展,政治相对稳定的时间也较长,这就为文化的繁荣奠定坚实的基础。此外,开明兼容的文化政策促进各国频繁的文化交流,使文化艺术更加丰富多彩,这为琵琶艺术的崛起创造良好的客观条件。隋代"教坊"机构及"七部乐""九部乐"宫廷音乐体制得以构建。唐代,"燕乐"日益兴盛,产生"十部乐",后来"十部乐"又分为"坐部伎"和"立部伎"。各部音乐所属乐器混合使用,协同演奏,琵琶得到更为广泛的应用。琵琶音乐开始风靡一时,成为雅俗共赏的乐器。此时的琵琶在四弦曲项琵琶和五弦琵琶的基础上不断改进,形成半梨形音箱,以桐木蒙面,琴颈向后弯曲,琴杆与琴面上设四弦、四相、九至十三品的琵琶。该琵琶可用拨子弹奏(拨子品种繁多,据记载,有檀木拨、象牙拨,甚至铁拨),在形制、音域、演奏效果诸方面已与过去的曲项琵琶有着非常大的变化。

隋唐时期,琵琶名家辈出,已有记载的宫廷琵琶名家就有曹妙达、段善本、李管儿、王芬、贺怀智、曹保、廉郊、李士良、米和、申旋、康昆仑、裴兴奴等。他们精湛的技艺和细腻的情感表达将琵琶艺术推到一个前所未有的高度,也使其得到充分的重视和空前的发展,并被视为当时重要的弹拨乐器。我国琵琶艺术达到第一个高峰。此时的"琵琶"已经不再是所有弹拨乐器的统称,而是作为曲项琵琶的专有名词。琵琶的名称由泛指到专一,表明这一乐器在众多乐器中脱颖而出,以其独有的艺术魅力专享"琵琶"这一称号。《隋书·音乐志》记载:"杂乐有西凉鼙舞、清乐、龟兹等。然吹笛、弹琵琶、五弦及歌舞之伎,自文襄以来,皆所爱好。"这里的"琵琶"就是指曲项四弦琵琶,五弦是指五弦琵琶。曲项四弦琵琶是一种既能够使用弹指又能够使用拨片的琵琶,琴箱呈梨形,伎乐人演奏时主要是以横抱为主。五弦琵琶主要使用拨片弹奏,与四弦琵琶不同的是,它由五根琴弦组成,在演奏中伎乐人主要是坐立演奏。

肖兴华认为,唐代时琵琶已经用于独奏、合奏及舞蹈伴奏,有时舞者还用它来当作道具边舞边奏。它的演奏技术得到较快的发展,琵琶因而作为当代具有代表性的乐器而传入其他国家,当

时的高丽（今朝鲜）、日本都引进它。日本林谦三的《东亚乐器考》载："仁明天皇承和五年（公元838年，唐文宗开成三年），以遣唐使判官入唐的腾原贞敏，从年轻时就精于琵琶，他趁入唐的机会，学得中唐时代的琵琶新说。归来移植于日本，在日本的雅乐上开一新风，后世盛传为琵琶之祖。"由此可见，唐代的琵琶被传入日本后对日本的音乐产生较大影响。至今在日本正仓院还保存唐代传入日本的四弦曲项琵琶和五弦琵琶。

2. 明清时期

唐代后，宫廷音乐趋于衰落。琵琶作为宫廷燕乐代表性的乐器之一，在明清时期以民间音乐的形式再度崛起，我国琵琶艺术达到第二个高峰，它的深远影响一直延续至今。明清时期，琵琶的演奏姿势已经发生变革——由原先的横抱改为竖抱且用手指弹奏。这在很大程度上解放了横抱时的左手，将左手从原先稳定琴身的角色中解放出来，使左手能够更加灵活自如地在琵琶的品位上进行移动；用右手五只手指演奏代替之前的用拨子演奏，则丰富了右手的演奏技法，让琵琶的音色丰富多彩、千变万化。这次变革于琵琶艺术的发展而言是一次质的飞跃，形成手弹琵琶的高峰时期，让琵琶艺术达到一个比较完美的艺术境界。

明清时期涌现一批杰出的琵琶演奏家，如李近楼、汤应曾、王君锡、陈牧夫、杨廷果、张雄、白在湄等。他们都以自己精湛的技艺和传神的表现力将琵琶艺术推向一个崭新的高度。汤应曾被称为"汤琵琶"——"所弹古曲百十余首，大而风雨雷霆，与夫愁人思妇，百虫之号，一草一木之吟，靡不于其声中传之"。明代的李进楼被称为"琵琶绝"——"其声能以一人兼数人，能以一音兼数音"。这些记载反映该时期琵琶演奏家的高超演奏技艺和琵琶生动传神的艺术表现力。明清时期还涌现众多优秀的琵琶曲目，题材新颖多样，其中的一些曲目流传至今并成为琵琶的经典传统作品，如《平沙落雁》《月儿高》《昭君怨》《胡笳十八拍》《洞庭秋思》《阳春曲》等。

清代中叶始有琵琶曲谱的出版——1819年，清代琵琶名家华秋苹与兄弟华映山、华子同等出版《琵琶谱》（又称《华秋苹琵琶谱》，简称《华氏谱》）。它记载明清时期以来琵琶南北两派的主要代表人物、代表曲目和乐谱。这些曲目均是首次问世，是琵琶艺术史上珍贵的资料。华氏的《琵琶谱》对历史上传承下来的琵琶演奏技法和符号做了科学的规范和系统的研究。华秋苹指出："指法向来只有口传，并无刻本，自余得此真传，特辑录之，以为指法之秘籍，公诸同好云。"该曲谱记载30余种琵琶左、右手的主要技法，这成为后人学习和编谱的规范，具有重要的历史文献价值和深远的社会影响。

20世纪初期，刘天华根据十二平均律排品，将琵琶最终定型为六相二十四品的琵琶（图1-7）。中华人民共和国成立后，琵琶有了进一步的发展。人们除对音箱做了合理的改革外，还将丝弦改为钢丝或尼龙缠钢丝弦。品位由四相十三品增加至六相二十四品，具有十二个半音并可以转十二个调，扩大琵琶的音域和音量，使琵琶在保有其传统音色的基础上，音色更清脆明亮，表现力更丰富。

无论是我国传统的直项琵琶，还是外来的曲项琵琶，它们都遵循着各自的发展规律并不断地衍变。历经无数乐器匠人和民间音乐家的智慧创造与精心研究后，外来的曲项琵琶逐步中国化，到了明代（公元1368—1644年），其衍变基本上得以完成，形成一种新型的琵琶，成为中华民族的重要乐器并被广泛流传于全国各地。时至今日，琵琶既能作为独奏乐器来使用，也能作为歌曲、歌舞、曲艺、戏曲及多种多样器乐的伴奏乐器。它所具有的时代精神、高雅的风格气质、鲜活的民族色彩，使昔日的西域明珠终于衍变为今日的华夏瑰宝，在世界音乐舞台上散发耀眼的光芒。

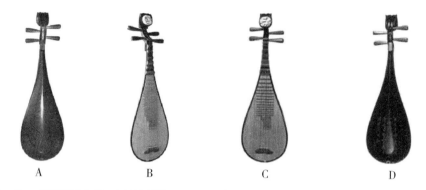

A、B：一般所用的六相二十四品琵琶；C、D：因演奏现代琵琶作品的需要，有时加至二十六品。

图1-7　六相二十四品琵琶和六相二十六品琵琶

第二节　琵琶的流派

　　任何艺术发展到一定的阶段都会形成不同的流派，琵琶流派则是琵琶发展到成熟阶段的产物。琵琶艺术在明末清初逐渐分化为南北两大派并形成各自的风格。随后，北派琵琶艺术的发展较为迟缓，逐渐失去影响力。而南派琵琶艺术在江浙一带繁荣发展，在吸收北派艺术传统的同时，逐渐形成以地域为界定的无锡派、平湖派、瀛洲古调派、浦东派和汪派等近代琵琶演奏流派。这五大流派有各自完整而系统的传谱、各自擅长演奏的技法、代表作及名家。五大流派在艺术风格上各有千秋，对琵琶艺术的传承和发展产生深远的影响，做出重大的贡献。它们的影响延续至今。

　　刘德海曾在《流派篇》提及，"有学者说得好：'中国琵琶只有两大派，新疆派和江南派。'新疆派早已化解，只剩下江南一派了。琵琶界长期以来在这一大派群内细分派别，分来分去总兜不出'江南'这一圈子。界内不少人似乎已失去那位学者'旁观者清'的心境。琵琶流派长期在一个密集狭窄的空间里近亲繁殖，它们所造成的时空反差如同明代精美细巧而又过分雕琢的家具艺术，高峰与衰退同在。琵琶祖宗给我们后代留下一份且喜且忧的遗产"。

1. 无锡派琵琶艺术

　　无锡派产生于江苏无锡一带，是五大流派中影响较大、出现最早的流派。创始人为华秋苹（1784—1859年），江苏无锡人，字伯雅，名文彬。他是清代乾隆、嘉庆时期的琵琶演奏家，擅弹琴，兼唱昆曲，通医学，善诗书亦工刻画，师从南派琵琶演奏家陈牧夫和北派演奏家王君锡。他集南北两派的技术于一身，吸收两派的优点，形成自己特有的风格特点。他和他的传人被称为"无锡派"。华氏之后的传人有徐悦庄、吴畹卿及一些民间艺人（如汪旭初、周少梅等），传至当代的演奏家有杨荫浏、曹安和与刘天华等，此后便无更多传人。

　　1819年，华秋苹同兄弟华映山、华子同等出版《琵琶谱》。该书集中体现华氏兄弟将南北两派琵琶艺术融为一体的精湛造诣，这也是中国琵琶艺术史上的第一部琵琶曲谱专辑。早期琵琶艺术的传播一直依靠口传身授，这导致其在中国流传了近2 000年却没有琵琶曲谱，指法符号更是难以统一和规范。这本琵琶谱的出现不仅奠定无锡派的基础，规范了完整的琵琶指法符号，还推动整个琵琶艺术的发展。这个曲谱的诞生直接促进各种流派琵琶谱的生成。华氏《琵琶谱》共有琵琶曲68首，分为卷上、卷中、卷下三册：卷上为北派琵琶曲谱，由直隶王君锡传谱，包括文板5首、武板7首、大曲1首和杂曲1首；卷中和卷下均为南派琵琶曲谱，由浙江陈牧夫传谱，

包括文板18首、武板12首、随手八板5首、杂板14首和大曲5首。

知名民间艺人、琵琶二胡演奏家阿炳（华彦钧，1893—1950年，无锡人），虽然受传于民间和道教，与无锡派并无直接的关联，但是他的演奏技法受到无锡派的影响。他创作的3首琵琶曲《大浪淘沙》《龙船》《昭君出塞》颇具特色，深受人们喜爱，已成为当今中国民族音乐的经典作品。他的演奏特点是"逢双必双"，富有说唱音乐的特色，独树一帜。

无锡派琵琶艺术的传承系统见图1-8。

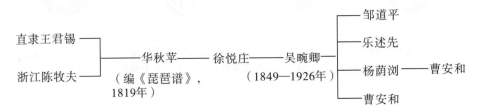

图1-8　无锡派琵琶艺术的传承系统

2. 平湖派琵琶艺术

平湖派琵琶艺术的创始人是清代后期的琵琶演奏家李芳园（约1850—1901年）。李芳园为浙江平湖人，平湖派因此得名。李芳园的琴艺得自家传，其自号"琵琶癖"。他的琴艺卓越，功底深厚，他又博览众家之长，常常与琴友切磋琴艺，在吸收民间乐曲特色的基础上又形成自己独有的体系。1895年，他编著《南北派十三套大曲琵琶新谱》，其中收录的曲目有《阳春古曲》《淮阴平楚》《郁轮袍》《海青拿鹤》《月儿高》《汉将军令》《满将军令》《平沙落雁》《浔阳琵琶》《陈隋古音》《普庵咒》《塞上曲》《青莲乐府》。这是继华秋苹《琵琶谱》后的第二本公开刊行的琵琶谱。两本乐谱有6首曲目，另外7首曲目是平湖派特有的，这为古曲的保存、传承和琵琶艺术的推广做出杰出的贡献。

李芳园的弟子中以朱英（朱荇青）和吴梦飞两人最为著名，朱英更是得其真传。他曾在国立音乐专科学校（即今上海音乐学院）担任琵琶教师多年，培养许多优秀的学生，如杨大钧、樊伯炎、杨少彝等。他曾编著《朱英琵琶谱》并创作多首经典的琵琶作品，如《枫桥夜泊》《潇湘夜雨》等，将平湖派琵琶艺术推到一个更高的境界，他也成为继李芳园之后平湖派的代表人物。另一位弟子吴梦飞在琵琶艺术上也有很高的造诣，他的艺术活动相当广泛。他对弘扬平湖派做出积极的贡献，曾编著《怡怡室琵琶谱》。该琵琶谱虽未刊行，但留有手抄本以传世。

平湖派琵琶曲谱分为文曲、武曲两种。文曲是平湖派琵琶艺术最为擅长的一种类型，曲子意韵绵长、典雅致远，在李芳园的《南北派十三套大曲琵琶新谱》中，文曲中占了绝大部分。其音乐风格倾向于自娱自乐的表达，诗句与音乐巧妙结合于一体，以诗入乐，寄景抒情，以乐寓诗，展现文人趣味与情操；力戒华而不实、矫揉造作，而以丰满华丽、坚实淡远的风格著称，同时又具有浓郁的民间音乐色彩，给人以形象生动而又深邃奥秘的感受。平湖派琵琶的特点主要体现在弹奏技艺别具一格。特色指法有"下出轮指""蝴蝶双飞""抹复扫""七操""马蹄轮""挂线轮"等。轮指有上、下出轮两种，基本采用下出轮，小指、无名指、中指、食指依次弹下，然后大拇指挑上；兼用上出轮，食指、中指、无名指、小指依次弹下，然后大拇指挑上。

平湖派琵琶艺术在艺术史上具有极高的地位，对当今琵琶演奏各种风格的形成具有相当大的影响，名曲《春江花月夜》源自平湖派琵琶曲《夕阳箫鼓》。因此，平湖派琵琶在2008年经中华人民共和国国务院批准，被列入第二批国家级非物质文化遗产名录。

平湖派琵琶艺术的传承系统见图1-9。

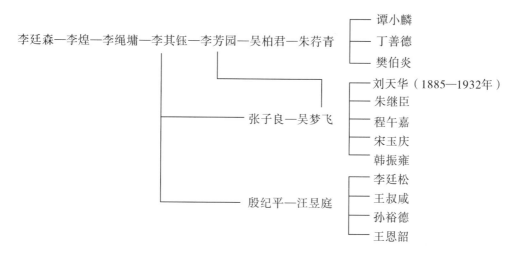

图1-9 平湖派琵琶艺术的传承系统

3. 瀛洲古调派（又被称为崇明派）琵琶艺术

瀛洲原指古代传说中国海上的仙岛，这里的瀛洲则是指中国长江三角洲的崇明岛，瀛洲古调是指流传在崇明岛一带的琵琶古曲。因瀛洲古调派起源于崇明岛，后人便称其为崇明派，这可追溯至清代康熙年间，至今已有300余年的历史。它将北派琵琶的刚劲雄伟、气势磅礴与南派琵琶的优美柔和、华丽袅娜巧妙结合，以纯朴古茂、醇厚绮丽的独特风格闻名于世，于2008年被列入第二批国家级非物质文化遗产名录。

瀛洲古调派琵琶艺术的流派分支主要有北派琵琶名家白在湄之高徒贾公达，道咸年间的王东阳等，江北分支的黄秀亭、沈肇州和徐立孙，江南分支的三代"祖传""崇明樊"，享誉海外的"南施北刘"（施颂伯和刘天华），"民间三杰"（杨序东、周念文和赵志山）等。这一琵琶流派基本上是在家族传承及师徒传承这样的自然传承环境中得以延续，不同时期的流派分支皆有其特别之处。例如，江北分支的沈肇州（1858—1929年，名其昌，别号聆音散人）在弹奏古曲时将诗意与琴声融为一体，"指力坚强而清脆，音响明快而凝重；虽绮丽而不失庄重，悲壮而不溶滞涩，够称不同凡响"。孙中山夫妇就曾慕名邀请他到其上海的寓所演奏琵琶，《聆音散人传》记载："民国八年秋，中山先生次沪滨，延之奏曲，称为绝艺。"正如《琵琶大师沈肇州》文载："孙夫人亲自沏茶，热情招待。一曲既罢，请再弹一曲，连声赞佩。"沈肇州也是最早录制琵琶唱片的人，虽然史料常把刘天华在1928年录制的2首琵琶曲称为"我国最早灌制的琵琶曲唱片"，但是早在1920年上海英商百代公司已为沈肇州录制《汉宫秋月》《昭君怨》《十面埋伏》3首琵琶曲。

此外，关于道咸年间的"琵琶奇人"王东阳"脚弹琵琶"的佳话一直在当地广为流传。故事主要描述王东阳在姑苏购买琵琶的时候，因没有挑选到满意的琴，随后在店内自语道"只配脚弹一曲"，惹来店家的不满而讽刺他"乡巴佬岂懂雅乐？如能足弹，免费赠送"。听闻此话，王东阳盘足而坐，立即用脚趾拨奏一曲《六板》，惹得店主惊呼"真乐神也"，随即履行诺言将琵琶赠予王东阳。这个故事在《县志》也有记载："尝角技苏州，以足指勾拨，音节依然，堪称绝技。"这里还需要特别提到的是享誉海内外的"双英"——南施北刘（施颂伯和刘天华）。他们精湛的琵琶技艺和对古曲的创新演绎，使该流派在国际音乐舞台上绽放光彩，为琵琶艺术在海外的推广做出巨大的贡献。

瀛洲古调派琵琶曲谱主要以小曲为主，多为文板小曲，如《飞花点翠》《昭君怨》《鱼儿戏水》等。每首小曲都描写一个场景或事物，与崇明的民风、民俗、民情息息相关，是典型的标题

音乐。每个小曲既可以独立演奏，也可以组合起来连贯演奏，这是我国琵琶流派中绝无仅有的。与此同时，瀛洲古调派琵琶演奏讲究"四合""四得当"："四合"是指演奏曲目时"谱与指合、指与心合、心与气合、气与神合"，演奏者只有达到"四合"的境界，才能够将曲意抒发得淋漓尽致，感人肺腑；"四得当"是指乐谱的"繁简得当"、按弦的"轻重得当"、指法的"疏密得当"、弹法的"缓急得当"。

瀛洲古调派琵琶曲谱的最早版本见于江阴旧抄本《文板十二曲》。随后的1916年，沈肇州编撰的《瀛洲古调》共有45首，包括《飞花点翠》等慢板22首，《诉怨》等快板17首，《汉宫秋月》《昭君怨》等文板5首及武套大曲《十面埋伏》。1936年10月，徐立孙为感念恩师教诲，整理汇编沈肇州的音乐研究成果，重编《瀛洲古调》（共分三卷），以沈肇州口授的《通论》为上卷、《音乐初津》为中卷、《瀛州古调》为下卷。重编后的《瀛洲古调》改称为《梅庵琵琶谱》，刊行并完整地流传至今，使瀛洲古调派琵琶艺术得以发扬光大。

瀛洲古调派琵琶艺术的传承系统见图1-10。

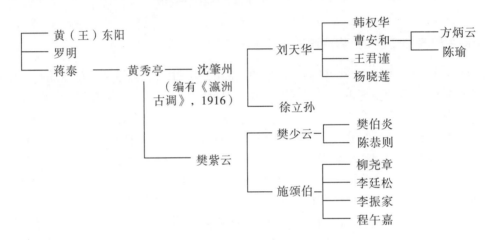

图1-10 瀛洲古调派琵琶艺术的传承系统

4. 浦东派琵琶艺术

鞠士林（约1793—1874年），清乾隆嘉庆时期上海浦东人，浦东派琵琶的奠基人，人称"鞠琵琶"。他是惠南镇上的一名名医，在救死扶伤之余刻苦钻研琵琶艺术，有"江南第一手"的美誉。他留下的《闲叙幽音》手抄琵琶谱于1983年由人民音乐出版社出版，书名为《鞠士林琵琶谱》。鞠士林的弟子众多，几代人师承相传，代表人物有鞠茂堂、陈子敬、程春塘、倪清泉、曹静楼、沈浩初、汪昱庭、林石城等，流传的琴谱有《陈子敬重琵琶谱》《养正轩琵琶谱》等。代表曲目有《夕阳箫鼓》《武林逸韵》《月儿高》等文套，《阳春白雪》《普庵咒》等大曲，《十面埋伏》《平沙落雁》《将军令》等武套及《赶花会》《青春之舞》《学生操》等30多首新创曲目。2008年，浦东派琵琶被列入第二批国家级非物质文化遗产名录。

值得一提的是，鞠士林和他的几代琵琶传人都行医，因此，浦东派琵琶艺术与中医文化有密切联系。现存最早的医典《黄帝内经》辩证地论述人与自然的关系，浦东派琵琶艺术受其影响颇深，取其整体观，要求演奏者把每首曲目从曲名到乐段及音符，都视为一个整体而不可分割，必须名副其实，不能名存实亡。浦东派琵琶艺术还有一招，即左手要用十宣穴有力地按弦，右手则用四缝穴前端快速弹拨。受《黄帝内经》"其人勿教，非其人勿授，非其人勿传"的影响，浦东派对什么人只教基本功夫，对什么人可授更多技巧也有要求，认为培养学生要因材施教，择人而

教。以上几方面的内容均表明，浦东派与中医有着千丝万缕的联系。

鞠士林的传人对浦东派琵琶艺术的继承、传播和发展均做出突出的贡献。首先是沈号初（1889—1953年），他于1929年编著三卷合辑的《养正轩琵琶谱》。《养正轩琵琶谱》卷上为文字部分，对弹奏要点做出解释说明；卷中囊括《夕阳箫鼓》《月儿高》等文套4首，《灯乐交辉》《阳春白雪》等大曲3首；卷下囊括《将军令》《十面》等武套7首，用工尺谱记谱，指法符号要比华秋苹的华氏谱更为详细。乐谱提出对琵琶乐曲分类的独到见解，套曲依据乐曲的表现意境可以分为文套、大曲、武套三部分，提出"文套长于表情，武套长于状物。文套可以涵养性情，武套可以激发志气"。其次是林石城（1922—2005年），他于1983年重新整理出版《鞠士林琵琶谱》和《养正轩琵琶谱》，随后他将50余年来在教学中积累的心得和经验撰写了10多部教材，如《琵琶演奏法》《琵琶三十课》《琵琶教学法》《琵琶练习曲选》等，系统地整理、规范了琵琶技法的基础性训练，跨越琵琶的门户之见，丰富琵琶的专业教材体系。与此同时，他在多年的教学实践中培养如刘德海、叶绪然、邝宇忠等享誉海内外乐坛的演奏家，将浦东派琵琶艺术的独特风格薪火相传，进一步推广和弘扬浦东派琵琶艺术。

浦东派琵琶艺术的演奏特点：指法十分独特，如轮滚四条弦、并弦、大摭分、扫撇、拖奏、夹弹、夹扫、多变的吟法及锣鼓奏法等。武曲气势雄伟，文曲沉静细腻。弹奏武曲时往往需要运用大琵琶，开弓饱满，力度极大，在此过程中保存一些富于海派特色的演奏方法。正如林石城先生生前所言："演奏浦东派琵琶首先要有'以海一样的胸怀'，追求大气，对各派的艺技要有海纳百川、博采众长的追求，努力使之成为'中国派'的琵琶艺术。"

浦东派琵琶艺术的传承系统见图1-11。

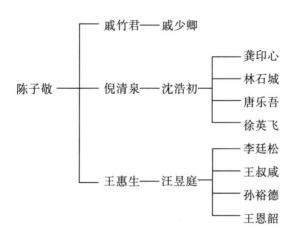

图1-11 浦东派琵琶艺术的传承系统

5. 汪（昱庭）派琵琶艺术

汪派琵琶艺术的创始人是汪昱庭（1872—1951年）。这也是唯一一个以个人命名的流派，因为创始人的琵琶演奏、传授均发生在上海地区，所以该派又被称为上海派。这是中国音乐史上有记载的最后一个琵琶流派。汪先生自幼喜爱音律，曾学过箫和三弦，启蒙于浦东派琵琶名家王惠生，随后师从平湖派琵琶名家李芳园、殷纪平，浦东派琵琶名家陈子敬、倪清泉也曾与崇明派琵琶名家施颂伯切磋琴艺。他博取众家之长，集近代琵琶艺术流派特点于一体，逐渐形成具有个人独特风格的新流派。汪昱庭被后人誉为近代琵琶的一代宗师，传人众多，如今很多知名琵琶家皆是出自其门下，如李廷松、卫仲乐、杨大钧、孙裕德等。20世纪50年代，汪派琵琶艺术弟子已经遍及全国，对近代琵琶艺术事业的传承和发展有突出的贡献。

汪派琵琶艺术的演奏特点首先在于，在当时多以下出轮演奏方法为主的环境下，汪氏却创造性地运用上出轮，从而奠定琵琶运用上出轮的基础。轮指有两种演奏方法，即上出轮与下出轮。下出轮要求用右小指、无名指、中指、食指顺序依次向左弹出，随后大拇指向右挑进；上出轮要求用右手食指、中指、无名指、小指顺序依次向左弹出，随后大拇指向右挑进。汪派琵琶艺术所用的轮指均是上出轮，它的发音较下出轮的更刚劲有力。这种上出轮由汪昱庭首创，随后成为现代琵琶普遍使用的演奏技法。与其他四派不同的是，汪昱庭的演奏风格更具有现代气息，以简洁淳朴的风格著称，演奏讲究力度与音色，不拘泥于传统奏法。一些传统曲目经过他的重新演绎后更为精练、风格新颖、感人颇深。

汪派琵琶艺术的乐谱由汪昱庭在教学过程中亲手抄写后赠予学生，因此，他的传谱均散落在他的学生手中。1980年，中央音乐学院民乐系将这些散落的手抄谱借来复印，虽然未能搜索到全部，但是又搜集了汪氏弟子的转抄谱，便将两部分的复印件整合为一体。1981年，中央音乐学院教材科将其扫描印制成册，取名《汪昱庭琵琶谱》。这对后世的琵琶发展产生较大的影响。

汪派琵琶艺术的传承系统见图1-12。

```
王惠生
  │
汪昱庭——卫仲乐、王叔咸、王恩韶、王瑶昌、李廷松、李廷栋、李振家、
        张云江、张萍舟、吴桐初、陈天乐、陈永禄、杨大钧、郑卫国、
        金祖礼、柳尧章、姜光昀、浦梦古、孙裕德、程午嘉、蔡之炜
```

图1-12 汪派琵琶艺术的传承系统

第三节 琵琶的构造

琵琶外观见图1-13。

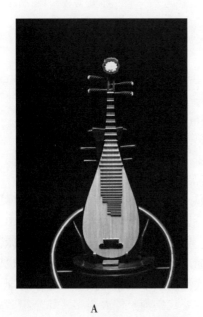
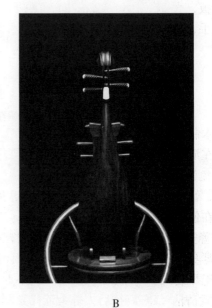

A：琵琶正面；B：琵琶背面。

图1-13 琵琶外观

琵琶各部位名称见图 1-14 和图 1-15。

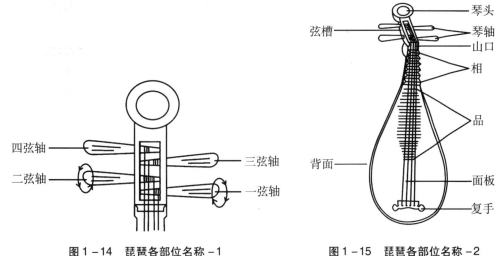

图 1-14 琵琶各部位名称-1　　　　图 1-15 琵琶各部位名称-2

琵琶各部位的功能注解如下。

(1) 琴头，可用牛骨、玉石、象牙或名贵木材制成，雕刻图案，用于装饰。
(2) 琴轴，可用牛骨、玉石、象牙或名贵木材制成，用于上弦，校对音准。
(3) 弦槽，用于安置琴轴所用。
(4) 山口，同复手一起用来固定琴弦的总长度，上面有 4 个细小的固定 4 根弦的小槽。
(5) 相，共有 6 个，可用红木、牛角、玉石等材料制成，6 个音构成相把位。
(6) 品，用竹子制成，共有 24 个，按高矮顺序排列胶合在琴的面板上，有时因现代琵琶作品的需求增至 26 个。
(7) 背面，用红木、紫檀木或花梨木等名贵木材制作成瓢状，背面与面板构成琵琶的共鸣箱。
(8) 面板，大多用桐木制成，与背面共同构成琵琶的共鸣箱。
(9) 复手，用竹子制成，供栓琴弦使用，在复手中央的面板处开有 1 个小孔，其被称为出音孔。

第四节　琵琶的护理

琵琶是木制乐器，容易受周围环境温度和湿度的影响。因此，我们需要精心地爱护它、养护它，才能够在演奏的时候奏出美妙的乐音。琵琶的护理注意事项如下。

(1) 避免受潮。琵琶的面板、琴头、复手、品等部位都采用胶粘方式固定，一旦受潮就会产生脱胶现象，音准会受到影响，甚至会导致复手、品的脱落。此外，受潮还会影响琵琶音色的亮度。因此，在使用和存放乐器时，应当尽量避免琵琶受潮。
(2) 妥善安置。练琴间歇休息时，应当将琵琶平放在桌子或椅子上，不宜将其直立摆放，直立摆放会使琴身不稳而滑落倒地，造成琴身损伤。若长时间不使用或者需要运输时应该将琴弦松掉，将其放于琴袋或琴盒之中。
(3) 注重清洁。练琴之前先做好手部的清洁工作，避免手上的污渍沾染到琵琶的面板上；练琴之后，可选择用干燥的棉布擦拭琴弦与琴身，防止手上的汗渍导致琴弦生锈。
(4) 定期换品。在长期使用琵琶之后，品会产生不同程度的磨损，特别是演奏时常用到的品

位，磨损会更加严重，产生一个小小的凹陷槽，偶尔还会发出"沙沙"的杂音。此时，就提醒我们需要更换磨损严重的品，或找制琴师傅重新排品以确保音准和音质。

第五节　琵琶音位

D 调各音位见图 1–16。

$\underset{\cdot}{5}$　1　$\overset{\cdot}{2}$　$\overset{\cdot}{5}$ 弦（小工调 1 = D）

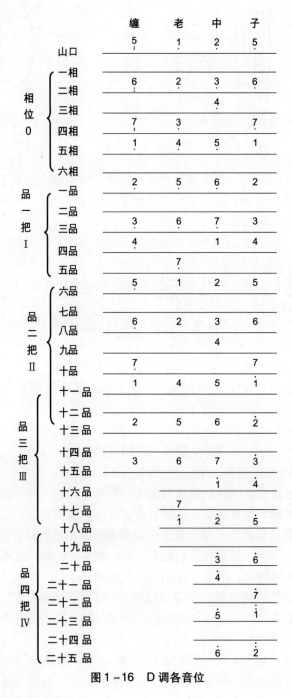

图 1–16　D 调各音位

第二章 琵琶的演奏姿势和基本演奏法

第一节 演奏坐姿

琵琶的演奏坐姿见图2-1。

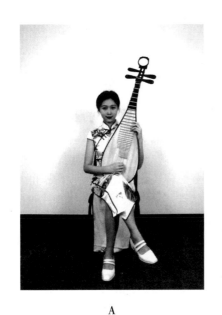 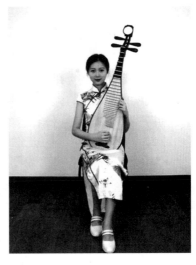

A B

A：叠腿式；B：平腿式。

图2-1 琵琶的演奏坐姿

琵琶的演奏姿势有两种：叠腿式与平腿式（图2-1）。叠腿式一般选择较高的凳子，用右腿搭在左腿上演奏即可；平腿式是两脚着地，左脚偏前或两脚平行，需要挑选高度合适的凳子，使演奏者能够在坐下之后让双腿呈平置状态，保持琴的平稳，避免下滑。近年来，平腿式演奏被广泛使用，主要是因为它更适用于现代作品的演奏。

无论使用以上哪一种演奏姿势，都需要养成保持正确演奏姿势的习惯，时刻注意演奏时的形态美。因为演奏姿势会直接影响演奏者对技法的掌握。因此，演奏时的注意事项如下。

（1）整体的演奏姿势要保持一个自然的状态，切忌使身体各部位变得僵硬，否则会直接影响演奏者按弦、换把、吟揉等技法的演奏质量。

（2）无论是叠腿式，还是平腿式，都需要保持好身体的重心，要将重心主要放在臀部，即"坐如钟"。而随着演奏，演奏者亦会形成偏向左、右的不同演奏姿态，但是演奏者不应偏离从头颈至臀部的中心线。

（3）琵琶需要竖放在双腿之间，面板朝向右前方30°～45°。上身一定要坐直，随着琴身身体略向前倾，肩膀自然放松，腰部与颈部要挺拔，不要含胸驼背。演奏中头部需要看左手按弦部

位，可随之运动，但切忌过度低头。

（4）右手臂呈自然下垂状，左上臂肘部应呈外展状态，与身体左侧腋部形成不小于30°的夹角。随着演奏时左手在不同把位的换把，肘部还会呈现不同程度的外展或内敛状态。

第二节　右手的基本手型

琵琶右手的演奏手法有50多种，包括基本指法、派生指法与组合指法。正因为有如此多的指法，才能让琵琶展现丰富的音乐表现力，使其享有中国"弹拨乐器之王"的美誉。唐代著名诗人白居易在《琵琶行》中描述："轻拢慢捻抹复挑，初为《霓裳》后《六幺》。大弦嘈嘈如急雨，小弦切切如私语。嘈嘈切切错杂弹，大珠小珠落玉盘。"这既描述琵琶的具体演奏手法，又介绍2首经典的琵琶古曲。

"弹""挑"是琵琶演奏右手的基本指法，约90%的指法都在弹和挑的基础上派生、组合、发展。例如，弹（\）是食指自右向左弹出，而双弹（\\）则是在此基础之上同时弹相邻的两根弦。因此，要想掌握好琵琶右手的众多指法，首先就要掌握好最基础的弹、挑指法。保证正确的演奏手型是能够将其他右手指法灵活运用的根本所在。

琵琶右手的基本手型是怎样形成的？实际上，这是人手的一种自然的状态：当手臂下垂时，右手各部位的关节和肌肉都处于一个最放松、最自然的状态，而右手的五个手指也是自然地向掌心方向略有弯曲，这也就是我们最自然的手型，同时也是右手演奏手型的重要依据。当右手准备进入演奏状态时，就需要将小手臂抬起至琵琶复手与最下面一个品的中间位置，与地面呈平行状态，掌心朝向琵琶面板。将食指、中指、无名指、小指轻轻收拢，指间不要靠得太紧，大拇指自然地搭在食指小关节的前端，呈现一个"空拳"的状态。曾有人将这个状态比喻成手握一个生鸡蛋的感觉——既不能握得太紧把它捏碎，又不能握得太松让它从手中掉落。

不同的身高体态，导致手臂的长短、手指的长短、手掌的宽窄及大拇指与手掌间虎口的张弛程度都不太相同，因此，会形成两种不同的"空拳"状态。这两种不同形状的手型主要的区别在于：食指、中指、无名指和小指弯曲的幅度及大拇指与食指形成的空间形状。如果前四指弯曲的弧度小一些，当大拇指搭在食指小关节前段时，在大拇指和食指间形成的空间呈椭圆形，这种手型被称为扇形。相反地，如果前四指弯曲的弧度大，则大拇指和食指间形成的空间呈圆形，这种手型被称为团形（图2-2）。以上这两种手型都是在自然状态下形成的，既有利于右手手指的发力，起到支撑作用，还能保证手指在演奏过程中的灵活度。这两种手型也就是右手演奏的基本手型。

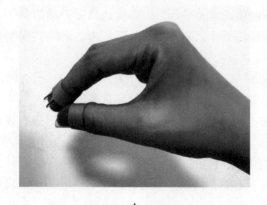
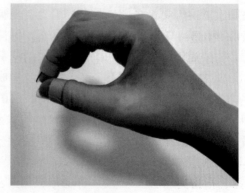

A　　　　　　　　　　　　B

A：扇形；B：团形。

图2-2　右手的基本手型

第三节　左手的基本手型

左手的基本手型就是指左手在按音时的固定状态。大拇指在背面起到稳定琴身的作用，与食指间的虎口应该呈圆形，前面的食指、中指、无名指和小指需要保持一个拱形状态。按弦时要保证用指端按弦，而当弦被按压在相位或品位时，应该在临近相或品上沿的位置（图2-3）。

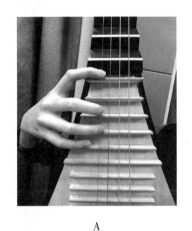 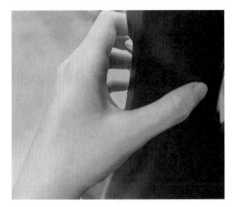

A B

A：左手的正面；B：左手的背面。
图2-3　左手的基本手型

左手按弦的注意事项如下。

（1）前面的四个手指要持续保持拱形的状态，尤其是四个手指的小关节，不要出现向内塌陷的状态，也就是常说的"折指"。

（2）四个手指的大关节保持自然状态，小关节和中关节保持手指的拱形状态。

（3）大拇指在背面不要过分用力，能够保持琴身的稳定即可，用力过度则不利于倒把换音与前面四个手指的灵活运动。

第四节　弹挑的基本方法

弹挑实际上是右手的两种独立指法的合称，因为我们常将两者同时提及，容易让人产生错觉，认为弹挑是一种指法。"弹"与"挑"这两种指法是琵琶右手指法中最基础、最常用的指法。如果没有弹挑，右手的其他指法就很难结合在一起。因此，琵琶演奏者必须正确且熟练地掌握好这两种指法。

1. 弹——食指自右向左弹出

弹（\）：在右手准备演奏的"空拳"状态下，保持手腕的肌肉松弛；手掌掌心面向琴的面板；食指的中关节做伸展动作的同时，手臂、手腕和手掌同时向下方向内旋转。此时需要注意的是，要用食指指尖（中锋）触弦，范围在最后一品与复手中间的位置，手指运行的方向与所演奏的弦呈45°。发力演奏之后，食指、手臂、手腕和手掌都迅速恢复到演奏前的自然状态。

弹的空弦练习见图2-4。

1= D (5̣ 1 2 5̇弦) 4/4
♩=40

```
﹀﹀﹀
5̣ 5̣ 5̣  -  | 5̣ 5̣ 5̣  -  | 5̣ 5̣ 5̣  -  | 5̣ 5̣ 5̣  -  |
(一)

2 2 2  -  | 2 2 2  -  | 2 2 2  -  | 2 2 2  -  |
(二)

1 1 1  -  | 1 1 1  -  | 1 1 1  -  | 1 1 1  -  |
(三)

5̇ 5̇ 5̇  -  | 5̇ 5̇ 5̇  -  | 5̇ 5̇ 5̇  -  | 5̇ 5̇ 5̇  -  |
(四)
```

图 2-4　弹的空弦练习

练习要求：

（1）速度要稳定，演奏时使用节拍器最佳。

（2）D 调的空弦，四弦至一弦的顺序是：5̣ 1 2 5̇。

（3）弹时需要注意手腕的放松，弹弦之后食指的复原与手臂、手腕、手掌的复原同步完成，恢复至最自然的右手演奏的基本手型。

2."挑"——大拇指自左向右挑弦

挑（╱）：食指弹的演奏状态就是挑的准备状态，如果单是演奏挑的话，先保持手腕的肌肉松弛，手臂、手腕和手掌保持在"空拳"状态下先向内旋转做准备，随后做外旋动作。与此同时，大拇指的小关节做伸展动作，幅度不要太大，用指尖（中锋）触弦，手指运行的方向与所演奏的弦呈 45°。发力演奏之后，大拇指、手臂、手腕和手掌都迅速恢复到演奏前的自然状态，为接下来的弹做准备。由此可见，弹挑动作是相互依赖、密不可分的。

挑的空弦练习见图 2-5。

1= D (5̣ 1 2 5̇弦) 4/4
♩=40

```
╱╱╱
5̣ 5̣ 5̣  -  | 5̣ 5̣ 5̣  -  | 5̣ 5̣ 5̣  -  | 5̣ 5̣ 5̣  -  |
(一)

2 2 2  -  | 2 2 2  -  | 2 2 2  -  | 2 2 2  -  |
(二)

1 1 1  -  | 1 1 1  -  | 1 1 1  -  | 1 1 1  -  |
(三)

5̇ 5̇ 5̇  -  | 5̇ 5̇ 5̇  -  | 5̇ 5̇ 5̇  -  | 5̇ 5̇ 5̇  -  |
(四)
```

图 2-5　挑的空弦练习

练习要求如下。

（1）演奏前先将准备动作"向内旋转"做到位（弹的演奏状态）。

(2) 大拇指的小关节的灵活度将直接影响挑的质量以及接下来弹的质量。

(3) 挑时需要注意手腕的放松,挑弦之后食指的复原与手臂、手腕、手掌的复原同步完成,恢复至最自然的右手演奏的基本手型。

第五节 轮指的基本方法

"轮"是右手轮指类指法的总称,包括半轮、三指轮、挑轮、勾轮、长轮、满轮等。轮其实从弹衍生而来——食指、中指、无名指、小指四个手指依次弹出,大拇指挑进,连得五声为上出轮;也有以小指、无名指、中指、食指依次弹出,大拇指挑进,连得五声为下出轮。现在琵琶演奏中常用的就是第1种由食指开始的上出轮(后面简称为轮)。

白居易在《琵琶行》中就曾用"大珠小珠落玉盘"来描述琵琶的轮指技法,这也成为后来衡量轮指演奏质量的标准之一。众所周知,琵琶是弹拨乐器,而弹拨乐器最大的特点就是颗粒性强、节奏性强,即"点"状;而当琵琶想展现"线"状的线条感时,就会采用由"点"组成的轮指技法,用于诠释舒缓的、歌唱性强的旋律,这个"点"指的是右手五个手指依次弹出的所有的点,即"整体的点"。

轮指技法演奏:先将手臂、手腕和手掌保持在"空拳"状态,确定五指在弦上的触弦点位,随即从食指大关节开始做伸展动作(图2-6),即在触弦时将中关节弹出,小关节也要撑住弦的反作用力。弹出后手指依旧延续伸展动作,只是触弦后的食指不再发力,自然放松。随后中指、无名指、小指依次按顺序重复上述动作弹出后,此时会呈现一个扇面向外打开的外旋状态,这就需要借助大拇指挑的动作将手型复原到右手的基本手型。特别需要注意的是:大拇指并非静止等四个手指演奏完才启动,而是在食指伸展的时候,大拇指就已经开始一点点地进行顺时针向下的旋转动作,旋转的速度由其余四指依次弹出的速度来决定。最终大拇指会移动到小关节向内挑的最佳时机,与前面四指会合,完成一个全轮的演奏过程。

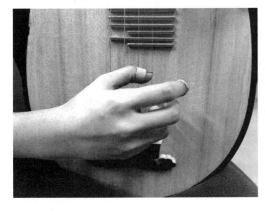 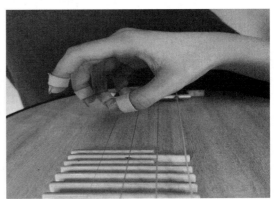

A B

A:轮的手型(正面); B:轮的手型(侧面)。

图2-6 轮的手型

高质量的轮指需要注意以下事项:

(1) 距离。五指弹出的每个点间的距离要相同,即每个手指触弦出声的速度要一致,不能快慢不均。

(2) 音量。生理因素导致五指长短不齐,粗细各异,其在演奏上自然会有强弱的区别。因此,需要特别注意五指音量的平均性。

全轮练习见图2-7。

1= D (5̣ 1 2 5̇弦) 2/4
♩=40

2 3	2 3	5 3	5 3
2 5	3 2	3 5	6 i̇
5 6	5 6	i̇ 6	i̇ 6
5 i̇	6 5	6 i̇	2̇ 3̇
i̇ 2̇	3̇ 5̇	6̇ -	6̇ - ‖

图2-7 全轮练习

练习要求：

（1）每拍都是一个完整的轮，由食指开始，于大拇指结束。

（2）需要注意使五个手指的力度和指间的速度基本保持一致，保持平稳进行，避免快慢、强弱不均。

（3）注意手腕的放松。每个手指演奏之后应立即放松，特别是在大拇指完成演奏后，右手须恢复至最自然的演奏基本手型。

第六节　演奏工具（假指甲）

自20世纪50年代，琵琶演奏者逐渐用假指甲代替自己的真指甲来演奏。此时，琵琶的四根弦已经由原来的丝弦衍变成金属弦，随后又发展为金属芯外缠尼龙，部分一弦还是钢丝质地的。因此，真指甲已经不能再胜任现代琵琶演奏的需求。目前，琵琶演奏者普遍使用赛璐珞或者尼龙材质制成的假指甲（图2-8）

A：大拇指；B：食指；C：中指；D：无名指；E：小指。

图2-8 假指甲

假指甲可在实体乐器店或网络商店购买，根据个人手指的大小来选择尺寸，常用的有小号、中号、大号，由厚度为 0.75～0.80mm 的赛璐珞片或尼龙片制作而成。实践证明，假指甲用料的薄厚会产生不同的音响效果。厚一点的指甲偏硬，声音厚实有力度；薄一点的指甲更有弹性，声音清脆明亮。因此，演奏者可以根据个人喜好和不同乐曲的需求挑选相对应的指甲。此外，触弦的角度不同和指甲用峰的不同，也会影响发音的效果（图 2-9）。

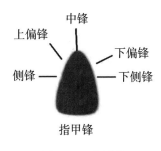

图 2-9　指甲锋

第三章　琵琶演奏符号

第一节　把位符号

把位符号（表3-1）标记在曲谱下方。

表3-1　把位符号

把位符号	说明
0	相把位，自第一相至第六相
I	一把位，自一品至六品
II	二把位，自六品至十一品
III	三把位，自十一品至十八品
IV	四把位，自十八品至二十五品
V	五把位，自二十五品以下（一些现代作品需要增加的品位）

第二节　指序符号

指序符号（表3-2）标记在曲谱的上方或左上方。

表3-2　指序符号

指序符号	说明
一	食指
二	中指
三	无名指
四	小指
♩	大拇指（传统乐曲不用大拇指）

第三节　弦序符号

弦序符号（表3-3）标记在音符的下方。

表3-3　弦序符号

弦序符号	说明
一	第一弦（子弦）
二	第二弦（中弦）
三	第三弦（老弦）
×	第四弦（缠弦）
（ ）	空弦（散音）

第四节　右手指法符号

右手指法符号（表3-4）标记在乐谱音符的上方。

表3-4　右手指法符号

分指部类	符号	名称	简要说明
食指	ヽ	弹	食指自右向左弹出
食指	ゞ	双弹	食指自右向左弹出，同时弹相邻两弦，如得一声
食指	⸝	小扫	食指自右向左弹出，同时弹相邻三条弦，如得一声
食指	⸜	扫	食指自右向左弹出，同时弹四条弦，如得一声
食指)	抹	食指自左向右将弦抹进
食指	↑	挂	从里弦到外弦做1次慢弹的动作，如琶音
大拇指	/	挑	大拇指自左向右挑弦
大拇指	∥	双挑	大拇指自左向右挑相邻两条弦，如得一声
大拇指	⸝	小拂	大拇指自左向右挑相邻三条弦，如得一声
大拇指	⸜	拂	大拇指自左向右挑四条弦，如得一声
大拇指	(勾	大拇指自右向左勾弦
大拇指	↓	临	从外弦到里弦做1次慢挑的动作，如琶音
中指	⸦	剔	中指自右向左弹出
中指	⸧	中指抹	中指自左向右抹进

续表 3-4

分指部类	符号	名称	简要说明
各指自身指法结合	⽊	摇指	食指、中指、无名指、小指各指均能用指甲偏锋或侧锋急速来回拨弦如"滚"奏，指序可用 1. 2. 3. 4. 标明，旧谱摇指用大拇指
食指与大拇指结合	八	分	大拇指挑，食指弹，同时发声
	()	摭	大拇指勾，食指抹，同时发声
	ヒ	扣	大拇指勾，食指弹，同时发声
	乇	扣双	大拇指勾，食指双弹，三条弦同时发声
	レ	倒分	大拇指挑外弦，中指剔里弦，两指作分
	∥	滚	急速连续弹、挑，发音敏捷（记写在符杆上，简谱写在音符右下方）
食指与中指结合	Ⅱ	弹剔双	食指弹，中指剔，同时发声
	♪	双抹	食指抹，中指抹，同时发声
食指、中指与大拇指结合	八	三分	大拇指挑，食指弹，中指剔，三条弦同时发声
	()]	三摭	大拇指勾，食指抹，中指抹，三条弦同时发声
	モ	三扣	大拇指勾，食指弹，中指剔，三条弦同时发声
	八	分双	大拇指挑，食指双弹，三条弦同时发声
食指、中指、无名指、小指、结合	3	大扫	小指、无名指、中指、食指四指由右向左扫出
	彡	大拂	食指、中指、无名指、小指四指自左向右将四条弦撇进
轮指类	※	轮	食指、中指、无名指、小指四指依次弹出，大拇指挑进，连得五声为轮。亦有以小指、无名指、中指、食指依次弹出，大拇指挑进，连得五声为下出轮
	※----	长轮	两个以上的轮连接在一起称长轮
	÷	半轮	食指、中指、无名指、小指四指依次弹出，连得四声（下出轮指序为小指、无名指、中指、食指）
	÷----	四指长轮	（1）食指、中指、无名指、小指四指依次弹出，循环 2 次以上，称四指长轮。（2）食指、中指、无名指依次弹出，大拇指挑进，连得四声，循环 2 次以上
	八	三指轮	食指弹，中指剔，大拇指挑，连得三声
	八----	三指长轮	两个以上三指轮连接在一起被称为三指长轮
	⋺----	轮带双	轮时第一个食指双弹，然后中指、无名指、小指、大拇指紧跟作轮单弦
	※----	轮双	同时轮两条弦（没有虚线表示作一次轮）
	⋺----	半轮双	同时轮两条弦（没有虚线表示作 1 次四指轮）

续表 3-4

分指部类	符号	名称	简要说明
轮指类	⊛	满轮	同时轮四条弦或三条弦
	⸸----	轮带扫	轮时先用食指作扫，然后中指、无名指、小指、大拇指紧跟作轮单弦
	⸸----	轮带拂	轮时先用大拇指作拂，然后食指、中指、无名指、小指作轮单弦
	⁄⸸---	挑轮	大拇指先挑里弦，然后紧接着在外弦作轮
	(⸸---	勾轮	大拇指先勾里弦，然后紧接着在外弦作轮
	(⸸---	扣轮	轮时大拇指和食指同时作勾、弹，然后紧接在外弦作轮
非乐音类	L	拍	大拇指将弦勾起即放，重声作断弦声，轻声成乐音
	⊢	提	大拇指、食指提起一弦即放，重声作断弦音声，轻声成乐音
	⋎	摘	大拇指抵住近缚弦处的弦，食指在下面弹，如勾之声
	⊢	弹面板	食指或大拇指用指甲面用力弹击面板
人工泛音	↺	人工泛音	左手按音位，右手用小指外侧虚按在有效弦长的1/2、1/3处，食指同时弹弦得人工泛音，亦可用大拇指外侧虚按泛音点，食指同时弹

右手除基本指法外，还有一种汇组指法，即将两种以上基本指法连接起来成为一组指法，在一个乐句或一个乐段中使用，被称为汇组指法。汇组指法在一个乐句或一个乐段中使用时，无须在每个音符上标明指法，只要在第一组音符上标明指法，用方框"☐"将这组指法框上，表示在后面的音符序列中使用同样的指法，一直到新的指法符号出现为止。

第五节 左手指法符号

左手指法符号参见表 3-5。

表 3-5 左手指法符号

分指部类	符号	名称	简要说明
表情类	◆	吟、揉	按弦在音位上摇动，发出波音效果。吟：左右摇动；揉：上下摇动
	↔	摆	按指左右摆动，比吟、揉的波音大，如推复、拉复两种指法结合
发音类	℃	带	右手弹前面一个音符后，左手按指带起所发之音
	↶	撇	左手指尖搔弦得声
	●	打	左手指尖打击音位发音

续表 3-5

分指部类	符号	名称	简要说明
滑音类	⌒	推、拉	按弦向右推进，使弦音升高为推；按弦向左拉出，使弦音升高为拉。右手必须标明指法，不标者为虚音
	→	绰、注	从低音位滑到高音位成为绰；从高音位滑到低音位成为注。右手必须标明指法，不标者为虚绰、虚注
	⌒	压	手指用力压弦，使弦音升高，然后即恢复到本位音
	↗	撞	手指按音从本音用推或拉，使弦音升高，然后即恢复到本位音
	丬	勒	左手食指和中指（或无名指和中指）将弦夹着滑动，用右手弹得之声
装饰类	tr	颤	右手作长轮或长滚时，左手按音指的下方指作连续打击下方音位
泛音类	○	泛音	左手指浮点在泛音位处，同时右手指触弦发音
	◇	人工泛音	非自然泛音位做出泛音
非乐音类	⌒	虚按	左手指浮按弦，不实按音位；同时右手弹奏，它发的声不是纯乐音，故在音符上加用斜线削去
	⊥	煞	左手指甲抵弦身，右手弹得煞声，它发的音不是纯乐音，故在音符上加用斜线削去
	厌	绞二弦	把两条弦相互交绞。用右手弹得之声，它发的音不是纯正的乐音，故在音符上用斜线削去
	厌	绞三弦	把三条弦相互交绞。用右手弹得之声，它发的音不是纯正的乐音，故在音符上用斜线削去
	甬	绞四弦	把四条弦相互交绞。用右手弹得之声，它发的音不是纯正的乐音，故在音符上用斜线削去
	Ⅱ	并二弦	把两条弦并在一起。用右手弹得之声，它发的音不是纯正的乐音，故在音符上用斜线削去
	Ⅲ	并三弦	把三条弦并在一起。用右手弹得之声，它发的音不是纯正的乐音，故在音符上用斜线削去
	Ⅲ	并四弦	把四条弦并在一起。用右手弹得之声，它发的音不是纯正的乐音，故在音符上用斜线削去
	▭	同轮板	右手夹扫或扫拂散音，同时用左手小指、中指、无名指、食指端次第击板，如马蹄声
严格休止	⊢⊣	伏	右手弹后，左手或右手指掩住弦身的振动，使音戛然而止

第四章　琵琶初级曲目

小　星　星

莫扎特 曲
马琳 改编

1= D (₅ １ ２ ５ 弦) 2/4
♩=70

欢 乐 颂

贝多芬 曲
马琳 改编

阿 里 郎

朝鲜民歌
马琳 改编

东 方 红

茉 莉 花

江苏民歌
马琳 改编

1= D (⁵125弦) 4/4

♩=65

喜 洋 洋

刘明源 曲

第四章　琵琶初级曲目

康定情歌

四川民歌
马琳 改编

小 河 淌 水

云南民歌
马琳 改编

烟雨江南

第四章 琵琶初级曲目

友谊地久天长

苏格兰民歌
马琳 改编

1= D (5̣ 1 2 5̣ 弦) 2/4
♩=45

第五章　琵琶进阶曲目

虚籁

刘天华 曲

顽 童

瀛洲古调

1= D (5̣ 1 2 5 弦) 1/4

小 银 枪

瀛洲古调

第五章 琵琶进阶曲目

寒鹊争梅

瀛洲古调

1= D (5̣125弦) 2/4

蜻蜓点水

瀛洲古调

1= D (5̣125弦) 2/4

狮子滚绣球

1= D (5̣ 1 2 5̣ 弦) 2/4

瀛洲古调

第五章 琵琶进阶曲目

雀欲归巢

瀛洲古调

歌舞引

刘天华 曲

第五章 琵琶进阶曲目

【四】急慢板

旱 天 雷

广东民间乐曲

月 儿 高

【三】海峤踌躇

第五章 琵琶进阶曲目

【七】皓魄当空

(Sheet music notation - pipa tablature)

【十一】蟾光炯炯

【十二】玉兔西沉

高山流水

河南板头曲

平沙落雁

1= D (5̣ 1 2 5 弦) 2/4

平湖派古曲
吴梦飞传谱

【一】雁阵横空

【三】平沙扑翅

【五】衡阳万里

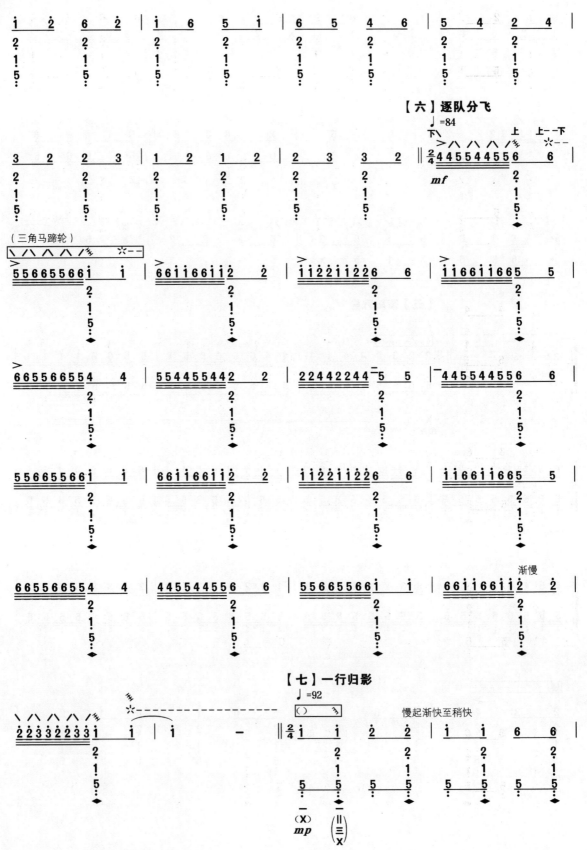

第五章　琵琶进阶曲目

大浪淘沙

霸王卸甲

古曲

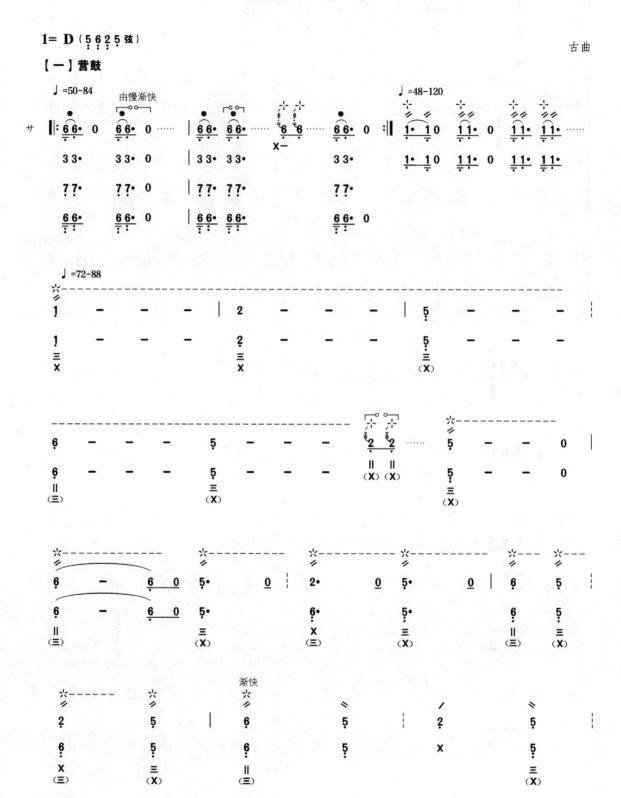

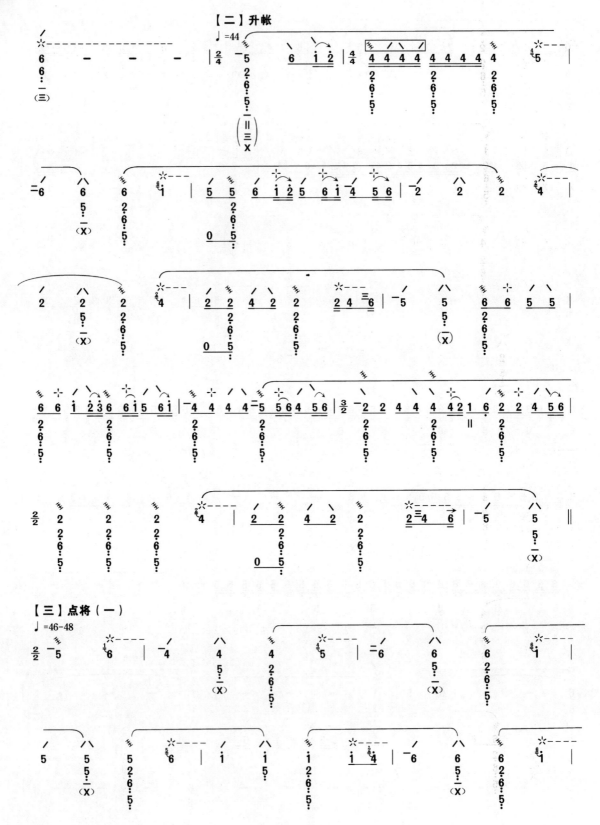

【六】出阵（一）

第五章 琵琶进阶曲目

【九】垓下酣战

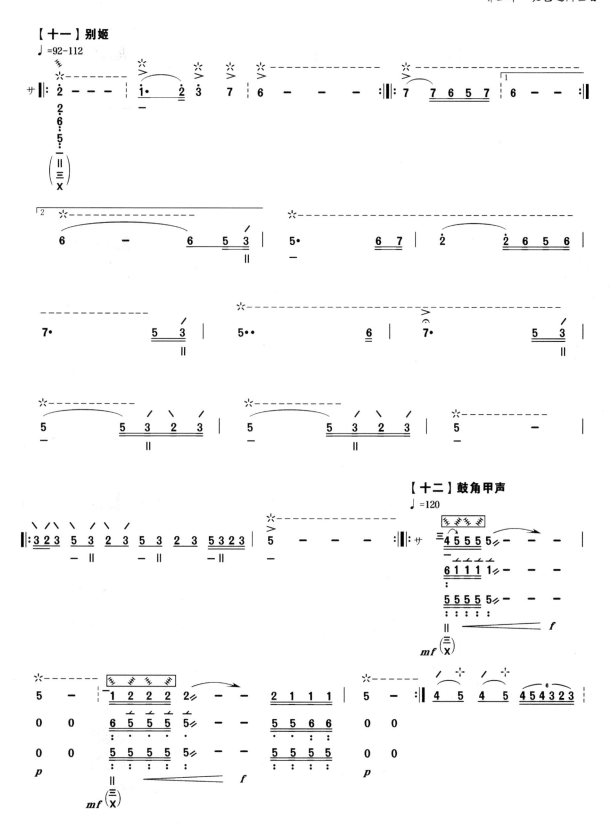

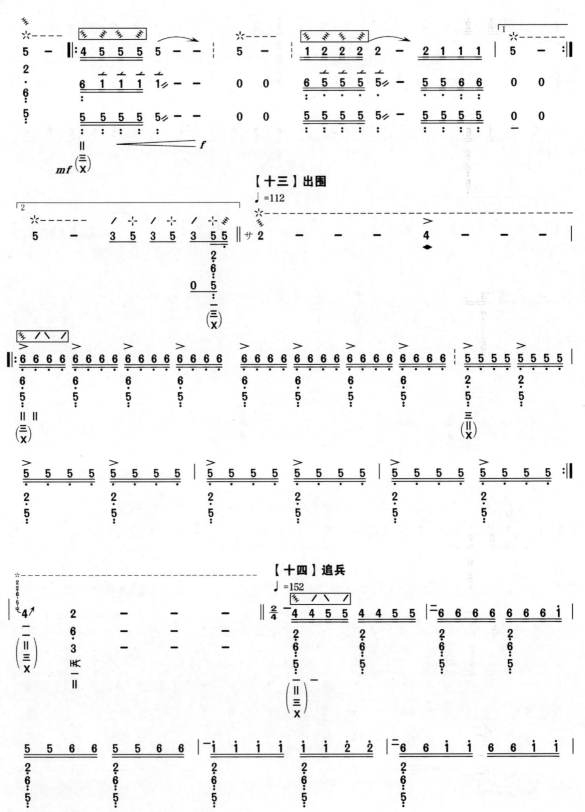

【十五】逐骑

音乐练习曲谱页 — 第五章 琵琶进阶曲目

(sheet music)

阳春古曲

古曲

【三】一轮明月

昭君出塞

广东音乐

流浪者之歌

1= C 2/4

萨拉萨蒂 曲

春江花月夜

土耳其进行曲

莫扎特 曲

第五章 琵琶进阶曲目

参 考 文 献

[1] 李光华. 跟名师学琵琶 [M]. 北京：中央音乐学院出版社，2013.
[2] 刘东生，袁荃猷. 中国音乐史图鉴 [M]. 北京：人民音乐出版社，2008.
[3] 肖兴华. 中国音乐史 [M]. 台北：文津出版社，1995.
[4] 萧亢达. 汉代乐舞百戏艺术研究 [M]. 北京：文物出版社，1992.
[5] 中国民族管弦乐协会. 华乐大典·琵琶卷 [M]. 上海：上海音乐出版社，2016.
[6] 中国音乐研究所. 中国音乐史参考图片：琵琶专辑 [M]. 北京：音乐出版社，1959.